PROMENADE

D'UN FANTAISISTE

A

L'EXPOSITION DES BEAUX-ARTS

de 1861

PAR

RICHARD CORTAMBERT

PARIS
BUREAUX DE LA REVUE DU MONDE COLONIAL
3, RUE CHRISTINE.

1861

PROMENADE

D'UN FANTAISISTE

A

L'EXPOSITION DES BEAUX-ARTS

de 1861

PAR

RICHARD CORTAMBERT

PARIS

BUREAUX DE LA REVUE DU MONDE COLONIAL

3, RUE CHRISTINE.

1861

PROMENADE

D'UN FANTAISISTE

A

L'EXPOSITION DES BEAUX-ARTS DE 1861

PEINTURE.

I

Un peintre éminent, raconte Olivier Goldsmith, résolut un jour de finir un ouvrage qui devait plaire à tout le monde. Quand il eut achevé son tableau, dans lequel il avait épuisé son savoir et son habileté, il l'exposa sur la place du marché. Au bas était affiché un avis par lequel tout spectateur était prié de marquer, avec une brosse qui était déposée à côté de la toile, chaque membre et chaque trait qui lui sembleraient défectueux. Les spectateurs applaudirent généralement à la beauté de l'ouvrage ; mais chacun d'eux, désirant montrer son talent de critique, marqua tout ce qui ne lui convenait pas. Le soir, le peintre fut extrêmement mortifié de trouver que tout son tableau n'était qu'une tache. — Peu content de cet essai, il tenta le lendemain une autre épreuve : il exposa son tableau comme la veille et exprima le désir que chaque spectateur marquât les beautés qu'il approuvait ou qu'il admirait. On y consentit, et, cette fois, le tableau fut couvert de notes favorables.

Quelle est donc la morale de cette ingénieuse anecdote ? Elle est navrante et malheureusement trop réelle : — ce qui passe pour des fautes aux yeux des uns est regardé par les

autres comme autant de beautés : — c'est là toute l'histoire de la critique.

Pastillos Rufillus olet, Gorgonius hircum

Ce qu'un écrivain romantique loue, un écrivain classique le blâme : Pierre se pâme devant les œuvres de Corot, Paul les exècre, et ainsi de suite : c'est ainsi qu'agit la majorité du public.

Mais un juge impartial n'entre pas à l'Exposition avec cet esprit de parti pris que la multitude s'habitue malheureusement à porter dans ses décisions les plus importantes : — il admire le talent partout où il se rencontre, il saisit les étincelles de génie à travers les ténèbres qui obscurcissent trop souvent le début des grands peintres ; sa verge satirique n'humilie jamais en frappant ; il redresse, il conseille ; — il aime passionnément l'inspiration, la pensée créatrice, l'originalité ; — il demeure froid devant des tableaux qui ne révèlent qu'une application lente, qu'un travail méticuleux plus digne d'un artisan que d'un artiste ; mais il s'enthousiasme devant des toiles parfois même à peine ébauchées, qu'un pinceau énergique a touchées, qu'un esprit puissant a su illuminer d'un rayon.

Du reste, la critique acerbe, implacable, est le propre des esprits imparfaits : si nous n'avions pas de défauts, a dit, je crois, La Rochefoucauld, nous ne prendrions pas tant de plaisir à en remarquer dans les autres.

Il faut avouer néanmoins qu'une promenade à l'Exposition offre des tentations bien grandes à l'écrivain qui se plaît aux petites cruautés de style : — ici, les tableaux de batailles remportent la victoire en se transformant en galerie de portraits ; — là, l'antique peinture d'histoire, d'ordinaire si sérieuse dans son allure, se travestit en comédie burlesque ; — en cet endroit, les chercheurs d'esprit, tels que Hamon, inventent de nouvelles mièvreries pour captiver la sotte admiration du public ; — et plus loin, certains personnages qui ont leurs motifs pour ne pas aimer à se rencontrer, sont condamnés, — en portrait, — à se regarder face à face.

Il y aurait aussi un aliment fort piquant pour le critique à réunir les jugements de la foule toujours ondoyante, comme le disait Montaigne ; — cette foule ignorante, avide de scandale, se presse surtout autour des tableaux qui révèlent plus de lubricité que de talent : — une courtisane grecque aux formes voluptueuses, montrant un dépit de grisette devant des juges lascifs, est le grand succès du Salon de cette année ; — il y a moins à blâmer le peintre habile qui comprend le goût de son époque, que les tendances déplorables du temps lui-même.

Que de gens s'extasient parce qu'un voisin, de tournure distinguée, crie le premier au chef-d'œuvre ! Que d'amateurs n'ayant aucune valeur artistique et qui, pourtant, font loi, et dont l'approbation, si recherchée, si courue aujourd'hui, était méprisée hier, parce que leur fortune était encore à faire ! Que de peintres mis à la mode par la fantaisie ou par les vues spéculatrices de quelques puissants du jour, et qui tomberont demain !

Depuis que les expositions de peinture ne sont plus libéralement ouvertes au public, ce n'est plus le peuple qui juge, — ce sont les coteries : — que quelques amis charitables se placent devant un tableau extravagant et poussent tout le jour des exclamations admiratives, les assistants en deviendront l'écho et chanteront ensuite le même air ; — qu'un peintre se fasse remarquer par la bizarrerie de ses conceptions, qu'il peigne des croque-morts ou inonde d'une lumière exagérée une demi-douzaine de jeunes baigneuses ! le voilà peintre célèbre et en vogue. Le point difficile est de se faire remarquer, et il semble valoir quelquefois mieux l'être en mal que de ne pas l'être du tout.

II

Beaucoup de talent, très peu de génie, — telle est l'impression générale produite par l'exposition de peinture ; — les médiocrités sont heureusement plus rares cette année que les années précédentes ; le niveau artistique s'est élevé, et les toiles véritablement faibles se comptent en très petit nombre.

batailles, possède peut-être les tableaux les plus remarqués, ce qui ne veut pas dire les plus remarquables.

MM. Yvon, Pils, Paternostre, Bellangé, Charpentier, Rigo, Couverchel, Armand-Dumaresq, Janet-Lange, ont peint des batailles récentes, comprenant sans doute que l'histoire la plus saisissante est toujours celle de notre époque.

La grande toile de M. Yvon représente la bataille de Solférino ; — ce tableau est moins destiné, je le présume, à émouvoir, qu'à rappeler les illustres officiers qui ont pris part à ce grand combat de géants : — si M. Yvon n'a pas eu spécialement ce but, il a fait fausse route. L'Empereur est entouré de ses intrépides lieutenants, parmi lesquels on reconnaît les maréchaux Vaillant, Baraguey-d'Hilliers et Mac-Mahon, les généraux Fleury, Camou, etc.

La bataille de l'Alma de M. Pils, grand tableau admirable au point de vue du dessin et de la couleur, manque malheureusement de cette vie, de cette animation, qui doit caractériser tout engagement militaire ; — ce n'est pas aussi froidement qu'Horace Vernet faisait marcher des soldats à l'assaut, ou leur faisait gravir des collines. Ce regret énoncé, on ne saurait trop louer le grand talent de M. Pils, dont le pinceau est à la fois plein de finesse et d'énergie.

M. Paternostre nous présente une bataille de Solférino, et certes, le sujet pouvait être traité après M. Yvon ; — M. Paternostre comprend fort bien la puissance des contrastes, et la silhouette de ses cavaliers sur la hauteur est d'un très bel effet ; — il y a un incroyable mouvement dans les épisodes mis en scène, et le peintre semble avoir une prédilection marquée pour les chevaux partant à fond de train, emportés par l'effroi que leur cause l'immense tumulte des armes ; — peut-être est-il permis de dire que les artilleurs ont plus à lutter contre leurs chevaux qu'à combattre l'ennemi, qu'on ne voit guère ; mais, sauf ce léger reproche, cette bataille sans adversaires est une des belles pages militaires de l'Exposition.

M. Rigo, qui se présente avec une bataille de Magenta, a-t-il bien vu l'Italie qu'il peint ? C'est un doute qui me vient à l'esprit avec d'autant plus de raison que je me souviens parfaitement de l'emplacement de la bataille de Magenta et

que je ne l'ai que fort mal reconnu. Ce n'est pas là l'aspect des campagnes du Milanais, et malheureusement M. Rigo n'est pas plus authentique dans ses combats; — il y a bien des mêlées, des regards terribles échangés entre les soldats ennemis, des épées levées, des hommes égorgés, et pourtant, en somme, très peu de mouvement.

M. Armand-Dumaresq a représenté des soldats français dans une embuscade, attendant, le doigt sur la détente de leurs fusils, le passage d'Autrichiens qui s'avancent sans se douter du piége dans lequel ils tombent; — je ne veux pas étudier la manière de M. Dumaresq, — non pas qu'elle soit au-dessus de toute critique; — mais j'aime mieux insister sur le sujet lui-même: — représenter des Français dans une embuscade, des Français accroupis comme une troupe de brigands dans un ravin de la Calabre, — des Français! M. Dumaresq ne s'est-il pas souvenu que nos braves marchent droit au feu et n'attendent pas l'ennemi.

La gloire ne peut être où la vertu n'est pas.

La ruse est l'arme des faibles, et nos soldats ont pour arme le courage qui va debout et à découvert.

Nous retrouvons encore Magenta avec **M.** Charpentier, et Solférino avec **M.** Janet-Lange, qui avoue franchement avoir voulu moins peindre une bataille que l'Empereur et sa maison militaire; **M.** Yvon aurait dû suivre le même exemple; il y a du talent, beaucoup de talent, et d'heureux effets dans ces deux toiles.

Le portrait du prince Napoléon, que l'on a placé vis-à-vis de celui du Pape, est sans contredit la plus belle composition du grand Salon; **M.** Hippolyte Flandrin, dont le talent ne date pas d'hier, a tracé en lignes admirables ce portrait qui porte l'empreinte d'une méditation à la fois fine et profonde.

Parmi les autres portraits du grand Salon, on remarque celui du roi des Belges, par **M.** de Winne, celui de la princesse Mathilde, par **M.** Dubuffe; celui de la princesse Clotilde, par **M.** Hébert; celui de **M.** Rouher, par **M.** Cabanel; celui de **M.** Boittelle, par **M.** Roller. Il y en a d'autres, on

les examine, on les reconnait quelquefois, mais, hélas! on ne les admire pas toujours.

III

Le talent est une maladie de notre temps : il tue le génie; — l'art qui était une inspiration tend insensiblement à devenir un métier.

« En France, a dit Balzac, il existe presque autant de royautés qu'il s'y trouve d'arts différents, de spécialités morales, de sciences, de professions, et le plus fort de ceux qui le pratiquent a sa majesté qui lui est propre, il est apprécié, respecté par ses pairs, qui connaissent les difficultés du métier et dont l'admiration est acquise à qui peut s'en jouer. »

Les hommes de talent sont presque toujours compris de leur époque; — les hommes de génie le sont rarement : — ceux-là savent exploiter les penchants du moment : ceux-ci devancent leur siècle et sont plus admirés par la postérité que par le présent.

Le talent est partout choyé et adulé, tandis que le génie effraie et fascine; — l'un est le chat, l'autre le lion. — L'homme de génie est forcément inégal : — il est aujourd'hui au sommet de l'art, demain il en sera peut-être au plus bas degré : on redoutait sa puissance; dès qu'il semble affaibli, on l'écrase. — L'homme de talent est moins en butte aux *coups de la tempête*, il n'a pas à craindre les haines implacables, et ses lauriers ne tiennent jamais personne en éveil : — il vit au milieu des honneurs, de la fortune, de l'opulence, et méprise trop souvent l'homme de génie, victime du feu qui le dévore. Ceci est de l'histoire et surtout de l'histoire contemporaine.

Que font les peintres? En gens sages, ils préfèrent les caresses et les petites gloires du présent à la grande admiration de l'avenir, ils maîtrisent les nobles élans prêts à surgir en eux, se gardent bien de donner libre carrière à leur imagination qui pourrait les tuer, et ne font plus que du métier; ils se concentrent donc dans un cercle étroit, y déploient une adresse extrême, y font des tours de force

comme des clowns dans un cirque, et arrivent d'un seul bond à la notoriété, qui est maintenant synonyme de réputation.

Un peintre en réputation vend aisément ses tableaux, et l'artiste qui parvient à ce résultat est envié de tous ses confrères. — De là, le génie qui ne rapporte rien, — supprimé; et le talent qui se traduit en billets de banque, — recherché par tous.

Mais si l'on déplore avec nous l'absence presque totale de génie parmi nos artistes contemporains, qu'on n'aille pas les accuser de manquer d'habileté? Ils savent aussi bien, peut-être plus spirituellement manier la brosse que les plus grands peintres italiens ou français : les toiles qui sortent de leur atelier ont presque toutes un coloris séduisant et une manière pleine de charmes ; — ce sont de merveilleux ouvriers et rien de plus : — ils connaissent leur métier comme un tourneur peut savoir le sien, et font un tableau comme un ébéniste une table.

On dirait, en vérité, que, depuis que les œuvres d'art sont exposées dans le Palais de l'*Industrie*, les peintres n'y envoient plus que des produits de leur fabrique et non des œuvres enfantées par leur imagination.

Plusieurs peintres qui, tels que MM. Baudry et Gérome, promettaient beaucoup, il y a quelques années, se sont arrêtés tout à coup ou se sont lancés dans une voie qui les conduira à cette célébrité de scandale qui ressemble au succès de certains mémoires éhontés, succès déplorable et qui n'aurait dû tenter que des courtisanes. On comprend que nous faisons surtout allusion aux tableaux de M. Gérome, qui a fait une assez spirituelle parodie de la peinture d'histoire dans ses toiles de *Phryné devant les juges*, d'*Alcibiade* et des *Deux Augures*.

Voilà donc l'oraison funèbre de la peinture d'histoire, ou plutôt l'oraison comique, satire de mauvais goût, qui rappelle les parodies burlesques de la mythologie jouées au théâtre des Bouffes ou aux Folies-Nouvelles.

Ce n'est pas d'aujourd'hui que date cette décadence de la peinture d'histoire, et l'un de nos plus éminents critiques, M. Henri Delaborde, disait, il y a quelques années : « La

peinture d'histoire, sauf quelques exceptions illustres ou quelques talents dignes d'estime, ne compte plus que des disciples incertains entre leurs devoirs et les concessions que leur inspire l'abaissement général du goût. De là, cette préoccupation excessive de l'agrément qu'accusent trop souvent les tableaux exposés au Salon ; de là, cette affectation dans le style tantôt rude jusqu'à la brutalité, tantôt affublé d'archaïsme ou fluet jusqu'à la minutie ; de là, enfin, les jongleries du pinceau et l'effacement de la pensée, les lourdes contrefaçons du réel..; partout la ruse substituée à l'habileté véritable, la volonté d'étonner le regard remplaçant le besoin de satisfaire l'esprit ; — partout encore, sous quelque apparence qu'il se produise, le désir d'acheter à bas prix le succès. »

M. Baudry a exposé un charmant petit *Saint Jean*, mais plusieurs portraits d'un ton crayeux et une *Charlotte Corday* qui, naturellement, rappelle le fameux tableau de David : c'est un malheur pour M. Baudry, la comparaison le met trop bas. Il y a pourtant dans la nouvelle Charlotte Corday un mérite véritable, mais une recherche par trop minutieuse de réalisme. En résumé, M. Baudry promettait plus qu'il ne tient, et l'admiration, comme la flamme, diminue lorsqu'elle n'augmente plus.

MM. Bouquereau, Cabanel et Clément, anciens pensionnaires de la villa Médicis, ont été tous trois élevés dans la crainte des draperies et par conséquent dans l'admiration du nu ; aussi, M. Bouquereau expose-t-il un amas de chair intitulé *Ève et ses enfants*, groupe fort beau du reste et qui dénote un peintre de premier ordre ; M. Cabanel, en étant aussi heureux, a peut-être été moins classique, et M. Clément, fidèle à son école, s'est posé en grand artiste dans son tableau d'*une femme romaine endormie*.

Néanmoins, le tableau le plus remarquable du Salon nous paraît être celui qui représente *Dante et Virgile aux Enfers*, par M. Gustave Doré.—C'est la seule toile qui révèle une imagination fougueuse et indépendante : —on y saisit quelques parcelles de génie qui rachètent amplement plusieurs défauts de détail.—Le sujet, des plus émouvants, est celui-ci : Dante et Virgile, aux Enfers, visitent les traîtres

condamnés au supplice de la glace, et rencontrent le comte Ugolin dévorant le crâne de l'archevêque Ruggieri. L'interprétation du Dante, par Doré, est des plus fidèles, et saisissante au suprême degré. Virgile a la physionomie calme qu'il doit avoir; Dante est profondément impressionné par l'effrayant spectacle qui s'offre à lui. Ce spectacle, le voici : « Il vit dans un trou deux gelés, disposés de manière que l'une des têtes servait de chapeau à l'autre.., et, comme l'affamé mange le pain, celui de dessus dans l'autre enfonce les dents là où le cerveau se joint à la nuque. » M. Doré n'est pas au-dessous de cette effrayante description.

M. Puvis de Chavannes, dans ses tableaux ayant pour titre *Bellum* et *Concordia*, montre aussi plus que du talent; il y a, dans ces deux toiles, de la pensée et de l'inspiration. — MM. Protais et Bellangé ont envisagé la guerre sous son côté réel, c'est-à-dire sous son côté triste, et je suis tenté de préférer leurs compositions, d'apparence modeste, à toutes ces immenses toiles orgueilleuses qui répondent si bien, à leur manière, à la célèbre phrase que l'on prononce souvent *in petto* en lisant des comptes rendus de certaines grandes assemblées:

Verba, voces, præatereaque nihil.

M. Protais doit avoir de la poésie dans l'âme, et, s'il était plus coloriste, j'applaudirais de grand cœur à ses tableaux; on remarque surtout une *Sentinelle perdue* à peu de distance de Sébastopol. — Ce pauvre soldat voit passer une troupe d'oiseaux qui, plus heureux que lui, vont peut-être toucher le sol bien-aimé de la France. — Une pensée de regret leur est livrée, on le lit sur la physionomie triste, rêveuse et résignée du jeune soldat. Voilà le petit drame délicat et émouvant auquel M. Protais nous fait assister. Les *Deux blessés*, du même peintre, sont également empreints de cette mélancolie qui pénètre doucement l'âme.

M. Hippolyte Bellangé est un peintre habile, et l'on reconnaît facilement en lui le vieux maître qui comprend à fond son art. Ses *Deux amis* (Sébastopol 1855) impressionnent vivement; — le combat est terminé, on compte

les morts, et l'on retrouve sur le champ de bataille deux jeunes officiers étroitement enlacés.

> Et tels avaient vécu les deux jeunes amis,
> Tels on les retrouvait dans le trépas unis.

Le sujet, dira-t-on, n'est pas nouveau. Nysus et Euryale ne datent pas d'hier, sans doute, mais le sentiment n'est-il pas une source intarissable?

IV

Les orientalistes ne font pas défaut cette année, et l'on doit s'en réjouir : l'Orient est la patrie de la lumière et de la couleur ; c'est un maître bien puissant pour les artistes.

MM. Belly, Brest, Fromentin, Frère, de Tournemine, Matout, marchent, de près ou de loin, sur les traces de Marilhat. Ils ont presque tous, entre eux, de sensibles différences.

> Non omnes eadem mirantur amantque (Hor.).

Madame Henriette Browne (pseudonyme qui cache une dame du grand monde) semble s'engager aussi dans la même voie et débute en nous ouvrant la porte des harems de Constantinople.

M. Fromentin, que nous avons nommé parmi les peintres d'Orient, est surtout un peintre algérien, et, si son pinceau est souvent énergique, sa plume n'en est pas moins vigoureuse et originale : ses livres sont probablement connus et appréciés de nos lecteurs, mais ses tableaux, — n'en déplaise à M. Fromentin l'écrivain, — ses tableaux méritent encore davantage de l'être, — ses cavaliers revenant d'une *fantasia* près d'Alger, ses coursiers traversant le pays des Ouled-Nayls, son berger des hauts plateaux de Kabylie, le lit de l'Oued-Mzi (Sahara), ses maisons turques d'Alger, son ancienne mosquée de Tebessa (Algérie), ont un caractère de grande vérité et dénotent de très fortes qualités de dessinateur et de peintre. Nous pensions voir aussi à l'Exposition, parmi les tableaux inondés de cette lumière magique des pays chauds, une toile remarquable d'un peintre formé à la grande école de la nature, M. Achet de Massy,

qui a exploré en tous sens l'Algérie et qui a rapporté des souvenirs qui font honneur à son talent. Le jury sera plus clairvoyant sans doute à la prochaine exposition.

M. Biard est un américaniste, qui ne sera jamais confondu avec un peintre d'Orient coloriste. A voir les toiles ternes et sombres de M. Biard, on dirait, en vérité, que le soleil n'a pas d'éclat en Amérique. Son école nous paraît déplorable, mais ses sujets n'en ont pas moins un intérêt très piquant. La vente d'esclaves dans les États de l'Amérique du Sud, son emménagement d'esclaves à bord d'un négrier, sont d'éloquents plaidoyers en faveur de l'affranchissement des noirs. Si les Yankees ont jamais la fantaisie de créer des ordres dignitaires, M. Biard pourra se mettre sur les rangs.

V

La religion inspire peu les tableaux de nos peintres, mais elle leur en fait vendre, c'est tout dire : — les tableaux d'église exposés au Salon sont en général assez faibles ; les christs, les madones et les saints n'ont plus que des interprètes de second ordre ; mais, en eussent-ils de première distinction, le public regarderait infiniment moins leurs œuvres que l'indécente Phryné de M. Gérome. Le Salon possède un tableau d'un bel effet, représentant la veille de Noël, et dont l'auteur est M. Jules-Joseph Lefebvre, et deux *Saint Étienne*, dont l'un, dû à M. Quantin, est remarquable à divers titres.

Quel est donc, cette année, le maître du paysage? Est-ce M. Aligny, M. P. Flandrin, M. Palizzi, M. Courbet, qui s'est bien amendé depuis 1848? Est-ce M. Flers ou M. Rousseau, qui comprennent si bien la nature? Est-ce M. Français, qui sait poétiser les paysages les plus prosaïques ? M. Blin, qui persévère avec succès à représenter les solitudes de nos campagnes ? M. Lanoue, observateur si fidèle des environs de Rome ? Oui et non ; — il n'y a pas, parmi ces noms honorables, un seul homme qui puisse être jugé comme le général des paysagistes : — ils marchent tous de front comme de vaillants soldats.

A côté du paysage, se place naturellement cette espèce

de nature vague qui n'a jamais existé, si ce n'est dans l'imagination poétique de M. Corot et de quelques-uns de ses disciples. Les œuvres de M. Corot sont de véritables rêves. — Cette année, notre peintre mythologique a rêvé six tableaux. Certes, Mme de Sévigné, si elle eût connu ces toiles si peu conformes à la peinture des grands maîtres, n'aurait pas manqué de prononcer, en les voyant, son mot fameux : — Ce sont là des pensées *gris brun*; — ajoutez à la couleur grise répandue uniformément partout, que ces paysages mythologiques demandent à être vus à vingt pas au moins, et de près ne sont qu'une palette mal nettoyée sur laquelle sont semés çà et là des points bleus ou rouges destinés à représenter des fleurs.

Les peintres se copient tous : M. Hamon lui-même a des imitateurs; maîtres et élèves me paraissent toucher des cordes aussi fausses avec leurs bizarres galeries de poupées que M. Corot avec ses éternels paysages mythologiques. M. Lambron, célébrité toute récente, cherche ses inspirations à Montmartre ou au Père-Lachaise et me rappelle les débuts de M. Courbet, qui brisa d'abord les vitres pour se faire remarquer, et qui s'affubla d'un manteau qu'il rejette maintenant peu à peu. Hélas! on l'a dit souvent, et E. Augier le répétait dans une de ses dernières comédies,

..... Dans ce temps saugrenu
Pour se faire connaître, il faut être connu.

La marine possède une légion d'hommes d'infiniment de talent, dont le général est encore Gudin : Après lui, viennent MM. Morel-Fatio, Ziem, Durand-Brager, Hintz, Jules Noël, Barry, Kuvasseg, etc. Je ne puis citer tous les noms qui mériteraient cependant de l'être : il y a les peintres de paysanneries, tels que M. Antigna, M. Breton, M. Millet, un réaliste quand même et qui travestit la mère de Tobie en pauvresse berrichonne. Il y a les animaliers, tels que MM. A. Bonheur, Jacques, Jadin, Balleroy, etc.; et les peintres qui visent à l'esprit; naturellement leur nombre est immense : ils font un tableau comme un auteur comique un proverbe. MM. Stévens, Toulmouche, Pinta, appartiennent à cette

cohorte d'esprits subtils et délicats qui ont du trait, des saillies, etc., qui connaissent le *jeu du tableau*, comme un vaudevilliste le jeu de la scène. Citons de M. Pinta deux jolies toiles intitulées *Après boire* et *Tête-à-tête*.

Notre promenade a été bien rapide, mais il nous faut dire néanmoins adieu à l'exposition de peinture. — Avant de finir, répétons avec l'aimable auteur des *Veillées genevoises*, qui adorait aussi les arts, que pauvres ou riches, savants ou ignorants doivent s'intéresser à la peinture : « Car parler des beaux-arts, c'est permis à tout le monde ; les aimer, c'est très innocent ; les sentir, c'est signe d'un goût comme il faut. »

DESSINS, PASTELS, AQUARELLES, SCULPTURE.

I

L'Orient a façonné les plus grands littérateurs et les peintres les plus éminents de notre siècle ; la poésie et la peinture sont les filles du soleil. — On peut reconnaître aussi qu'il faut à certaines âmes, pour atteindre leur entier développement, le rayonnement magique, le ciel empourpré et les spectacles grandioses du Levant.

Plus que tout autre point du globe, l'Orient a le privilége d'attirer les Européens ; — il semble qu'une force secrète, qu'une puissance instinctive nous pousse vers la mère patrie du genre humain, et que nous cédons, en prenant notre vol de ce côté, à l'un de ces instincts mystérieux qui invitent aussi la colombe et l'hirondelle à rechercher l'endroit qui les a vues naître.

Ne sentons-nous pas en nous deux patries ? Celle du hasard, ou, si l'on veut, du destin, et celle de notre imagination. — Que d'élans vers le monde que nos rêves nous présentent sans cesse ! Nous tenons bien par le cœur à notre pays, mais cette autre patrie, patrie de notre imagination, exerce sur nous une fascination, un attrait artistique presque irrésistible.

Lamartine, Théophile Gautier, Decamps, Marilhat, me paraissent plus les enfants de l'Orient que de l'Occident ;

avant de fouler le sol de l'Afrique ou de l'Asie, ils devaient en avoir eu la révélation. — Comme, en apercevant pour la première fois certaines personnes, nous avons souvent une sorte de vague et indéfinissable réminiscence de leurs traits, en touchant le pays de nos rêves, nous croyons voir un monde déjà connu.

M. Bida, qui comprend si bien les régions du Levant et dont les dessins valent les toiles les plus estimées, a dû d'abord connaître l'Orient par une sorte de secrète intuition ; — M. Bida me paraît être le plus correct, le plus élégant et le plus fidèle de tous nos dessinateurs : les Turcs qu'il représente ne sont pas des Turcs de parade ; ils sont pris sur le vif et étudiés avec une rare profondeur. Son dessin d'un *Intérieur de femmes arabes* est le digne pendant de son admirable *Café turc* ; — j'aime moins le *Grand Condé à Rocroy* ; M. Bida ne semble pas avoir ses coudées franches dans ce sujet demi-mystique, demi-guerrier ; mais l'on retrouve toutes ses belles qualités dans le *Massacre des Mamelouks*, une de ces vaillantes esquisses qu'aurait pu signer Horace Vernet ou Delacroix.

M. Bellel, un peintre d'Orient aussi, a su élever le fusain au niveau du pinceau, et ses dessins algériens révèlent une grande imagination.

Le portrait de mademoiselle Rachel, dû au crayon de madame Frédérique O'Connell, est très saisissant, et nous arrête au passage, comme une sorte de spectre. La grande actrice, amaigrie par les souffrances, frappée par l'ange de la mort, a été, pour ainsi dire, photographiée par madame O'Connell, tant il y a d'exactitude dans la pose et dans les traits : — peut-être doit-on regretter cette fidélité poussée à l'extrême ? Mademoiselle Rachel devient une morte vulgaire, un cadavre ordinaire de femme phthisique ; l'on aurait aimé à la voir plus idéalisée ; — même entre les bras de la mort, la célèbre tragédienne devait, ce me semble, rappeler l'interprète énergique de nos poëtes ; — les joues sont creuses, les traits contractés par la douleur, le nez est osseux, les lèvres sont pâles, les yeux vitreux. On ne retrouve plus rien de cette actrice qui enthousiasmait la France et le monde ; — d'elle, il ne reste qu'une dépouille presque re-

poussante; les regards qui la contemplaient sur la scène s'écartent avec horreur de son portrait ; — est-ce bien, en vérité, la route que les peintres doivent suivre lorsqu'ils représentent ceux que la foule a adorés et que la renommée à parés de ses plus belles couronnes?

La cohorte des dessinateurs de talent est aujourd'hui assez considérable, et l'on peut signaler comme des artistes de beaucoup de mérite MM. Peyronnet, Langlois, Auguste Hesse, Pensée et Nazon ; — les uns ont pris la nature dans son admirable simplicité, les autres ont interprété la guerre ou l'histoire de la religion ; — à peu près tous, en somme, sont entrés hardiment dans leurs sujets.

Le pastel et l'aquarelle ont eu et ont encore de très chauds partisans : les femmes, on le sait, préfèrent avoir leur portrait au pastel d'un peintre de second ordre plutôt que leur portrait à l'huile signé d'un grand maître : le velouté, la transparence de la peau sont infiniment plus agréablement rendus par le pastel que par le pinceau ; — les lignes du visage y sont moins arrêtées, les cheveux y deviennent vaporeux, et les fils d'argent s'y font moins voir ; les rides s'y montrent d'ordinaire si timidement, qu'il semble que les peintres de tableaux à l'huile soient bien osés d'en indiquer parfois fortement les sillons ; bref, s'il n'y avait que des portraits de femmes coquettes à faire, la peinture à l'huile pourrait battre en retraite devant le pastel victorieux. M. Eugène Giraud, qui prend tour à tour la brosse et le pastel, doit le savoir mieux que tout autre, et je gage que MM. Loyer et Grisy, mesdames Coeffier et Quantin, doivent partager le même avis.

Les paysages au pastel paraissent souvent faux de ton : les mers y sont presque invariablement d'un bleu de saphir, et le ciel d'un rouge de corail ; M. Joseph-Laurent Pelletier a su éviter ces échecs et a exposé de délicieuses vues prises dans les Alpes et sur les bords de la Garonne.

L'aquarelle est peut-être le genre le plus difficile, et cependant c'est celui que croient devoir aborder la plupart des débutants. — Il faut, pour y réussir, avoir une main à la fois prudente et vigoureuse; chaque coup doit porter ; chercher à rép er une incorrection, c'est trop souvent envenimer la

plaie et étendre le désastre. Pour celui qui se livre à l'aquarelle, la plus délicate des peintures, le pinceau est plein de hasards et de caprices, et, comme le disait Tœpfer, « aujourd'hui bon, demain mauvais, il laisse tomber la goutte d'eau qu'on lui confie au plus bel endroit du dessin : » — il crache, il éclate, il perd un de ses poils au milieu d'une touche de sentiment ; d'autres fois, il écarte traîtreusement ses pointes ; — le pinceau est un favori et non un ami. MM. A. Delacroix, Coroddi, Barry, Jung, ont su vaincre ces difficultés, et le pinceau, entre leurs mains, paraît être plus un compagnon sur lequel on peut compter qu'un inconstant favori.

II

Passons à la statuaire. — La sculpture a perdu ses grands interprètes : le ciseau de David d'Angers et de Pradier n'est aujourd'hui entre les mains de personne ; ce n'est pas à dire que les œuvres remarquables manquent entièrement à l'exposition ; mais, sauf la *Cornélie* de M. Cavelier, l'*Agrippine* de M. Maillet et le *Virgile* de M. Thomas, il n'est rien de véritablement saisissant ; — les Brésiliens ne partageront peut-être pas la même manière de voir à l'égard du monument colossal de dom Pèdre, qui s'élève aujourd'hui au milieu du Palais de l'industrie et qui figurera probablement bientôt sur une des places de Rio de Janeiro, mais on peut n'avoir pas le goût américain et n'en juger pas plus mal pour cela. Dieu nous garde, cependant, d'attaquer l'œuvre recommandable de M. Rochet, qui a, au contraire, flatté nos goûts personnels de géographe en représentant, à la base du monument de dom Pèdre, une douzaine de sauvages en terrible compagnie, c'est-à-dire environnés de tigres, de vautours, de serpents et de caïmans.

La Cornélie de M. Cavelier est une œuvre hors ligne : c'est bien là la mère des Gracques, à la physionomie sévère et réfléchie ; — ses fils, qu'elle tient entre ses bras, ne sont pas des enfants ordinaires : on le lit sur leurs traits déjà mâles et énergiques, sur leur front large et sérieux. Ils n'ont de l'enfance que le corps ; leur tête est déjà virile. La Cornélie de M. Clesinger, bien inférieure à la précédente, et placée

en parallèle, fait ressortir toutes les belles qualités de l'œuvre de M. Cavelier : le groupe de M. Clesinger est néanmoins très harmonieusement composé, mais l'idée créatice fait à peu près défaut, et cette Cornélie entourée de ses deux *bambins* n'est que la première mère de famille venue.

M. Maillet a suivi l'exemple de M. Cavelier :—il a étudié avec son âme le sujet qu'il a traité ; — en sculpture comme en peinture, il vaut mieux se laisser guider par son cœur que par son esprit. L'Agrippine rapportant les cendres de Germanicus est bien la femme romaine désolée, mais toujours noble et forte dans la douleur.

M. Thomas, en faisant sa belle statue de Virgile, s'est moins inspiré des portraits peut-être peu fidèles du grand poète, que des créations elles-mêmes de l'illustre écrivain : —cette pensée devrait être celle de tous les sculpteurs, qui, tout en conservant à peu près les traits des personnages de l'antiquité, feraient bien de se pénétrer avant tout de leur caractère, de leur génie, afin que le portrait des grands hommes devienne une sorte de personnification de leurs œuvres. M. Thomas a plus rappelé dans Virgile l'auteur sentimental des Bucoliques et des Géorgiques que le poète souvent faible, parfois même guindé de l'Énéide, et l'on ne saurait trop l'en louer. Le Virgile de la postérité, le Virgile dont on sent véritablement battre le cœur, c'est le chantre divin de la nature : il fallait assimiler la statue aux penchants du poète, et le statuaire y est parvenu ; Virgile, tel qu'on nous le représente, a une physionomie douce, mélancolique, rêveuse et profonde. M. Thomas s'est décidément révélé un grand artiste.

Comme nous l'avons vu pour la peinture, les artistes qui s'adonnent à l'étude des animaux paraissent, la plupart du temps, supérieurs à ceux qui copient leurs semblables. Peut-être, après tout, sommes-nous plus difficiles pour nous-mêmes que pour les animaux, et les choses risqueraient sans doute de prendre une tournure toute différente si les animaux étaient aussi appelés à porter leur jugement.

De tous les animaliers, MM. Mène et Caïn sont les plus en vogue. M. Mène est bien connu par ses œuvres fines et délicates. Ses études ont été à peu près toutes jugées très

favorablement, et les honneurs auxquels il est arrivé cette année paraissent très bien mérités. Ses cerfs, ses chiens, ses bœufs, sont presque des êtres pensants, il les a saisis dans ces moments où l'intelligence, chez les animaux, semble l'emporter sur l'instinct. *La Prise du renard*, qu'il a exposée, est un travail très consciencieux qui rappelle (malheureusement pour l'originalité de la composition) un des derniers tableaux d'Alfred de Dreux.

M. Pierre Lenordez a envoyé un groupe fort beau de deux chevaux, dont on voit frémir les muscles et s'ouvrir les naseaux; — l'auteur de ce groupe remarquable promet un digne émule de M. Mène.

M. Caïn est moins pacifique : il fait avec une rare habileté combattre des coqs; il lance des faucons à la poursuite de pauvres lapins et met les renards sur la piste d'innocentes volatiles. — M. Delabrierre est plus terrible encore, et sa panthère de l'Inde attaquant un héron n'en est pas moins un des meilleurs groupes de l'exposition.

A côté du marbre et du bronze, se place le plâtre, à côté du plâtre, la cire et la terre; — il y a des bustes en terre tout aussi remarquables au moins que s'ils étaient modelés en plâtre; mais pourquoi refuse-t-on l'entrée de l'Exposition aux petits-fils de Bernard Palissy, qui sculptent sur des aiguières ces délicats serpents, ces lézards verts et ces magnifiques fruits qui auraient, à coup sûr, fait illusion aux oiseaux de Zeuxis?

Un potier de la valeur de Bernard Palissy est-il un artiste, oui ou non? — Nous savons que la gloire est le soleil des morts, et que les vivants, fussent-ils plus grands que leurs devanciers, seront toujours décriés. Tout dernièrement un homme se présentait avec deux plats ornés de guirlandes de serpents, chez un expert en renom; l'habile connaisseur se mit à les examiner, à les scruter, à les analyser, et, en fin de compte, les sépara en disant d'un ton d'importance : Celui-ci est un Bernard Palissy; celui-là, une imitation : à la grande confusion de l'expert, les deux plats dataient d'hier et sortaient de l'atelier de M. Pull.

En vérité, le public ne devrait-il pas connaître ces délicieuses aiguières artistiques qui dénotent souvent, dans

leur genre, tout autant de talent que les groupes d'animaux les mieux traités?

RÉCOMPENSES.

Le dernier jour du mois de juin a été le dernier jour de l'Exposition ; les portes se sont refermées, pour s'ouvrir trois jours après aux artistes que le jury a cru devoir récompenser. Plusieurs écoliers ont reçu des prix, et quelques maîtres, de simples accolades ; c'est dans l'ordre. La croix d'officier de la Légion d'honneur a été accordée à M. Bellangé, qui porte depuis longtemps des chevrons et qui peut maintenant prendre sa retraite; M. Cavelier, quoique encore jeune, a reçu la même distinction.

Les peintres étrangers, toute proportion gardée, ont été plus heureux que les peintres français. MM. de Knyff, Rodakowski, Heilbuth et Stevens, artistes étrangers ; MM. Vauchelet, Baudry, Pichon, Fortin, Breton, Antigna, Guillemin, peintres; Mène et Maillet, sculpteurs, et Lasalle, lithographe, artistes français, ont été nommés chevaliers de la Légion d'honneur.

Il serait trop long de donner la liste de toutes les autres récompenses accordées. — Nous dirons seulement que dans la section de peinture, M. Pils a eu la médaille d'honneur.

PHOTOGRAPHIE.

Quel grand maître que le soleil ! En quelques secondes il reproduit ce que le peintre le plus habile ne pourrait rendre en plusieurs années.

Aujourd'hui, en photographie du moins, on peut dire que la lumière luit pour tout le monde : — les photographes sont gens fort accessibles, et, devant le nombre toujours croissant de concurrents, ils ont dû tellement baisser leur prix que les bourses les plus modiques peuvent avoir recours à la merveilleuse invention de Niepce de Saint-Victor ; — la photographie est la grande égalité du XIXe siècle, car les objectifs se dressent pour tous et ne flattent personne.

La photographie n'est pas un art : la question est vidée

depuis longtemps; mais le tout est de s'entendre, on peut la rendre artistique.

Que le collodion soit plus ou moins bien préparé, que la plaque ait été convenablement passée au nitrate, que les bains soient bien composés, tout cela rentre plus, en somme, dans le domaine du chimiste que dans celui de l'artiste; mais des hommes de goût, et il en est heureusement plusieurs parmi les photographes, les hommes de goût s'appliquent à faire prendre à leurs modèles une pose artistique; ils observent les effets de lumière et savent donner un ton plus ou moins foncé à leurs épreuves, suivant le sujet ou la personne. Il y a donc là une tendance vers l'art, puisque le photographe parvient à asservir à peu près la nature à son but et à la plier à ses combinaisons. C'est ce que font, par exemple, MM. Edouard Delessert, Aguado, Adam Salomon. Pierre Petit, Alophe, Baldus, Bingham, Bilordeaux, Bisson, Nadar, Marlé, etc.

M. Edouard Delessert a exposé plusieurs épreuves obtenues par agrandissement à l'aide d'un porte-lumière très ingénieux dont il est l'auteur. — A parler franchement (et nous ne voyons pas pourquoi l'on ménagerait plus les photographes que les peintres), à parler franchement, ses épreuves, aussi grandes que nature, sont très peu flatteuses; on aimerait mieux les voir moins étendues et les trouver d'un ton plus riche et moins vague; mais il faut avoir égard aux faiblesses toujours inhérentes au début, et M. Edouard Delessert ne m'en paraît pas moins à la tête du bataillon des photographes. — M. Aguado suit à peu près les mêmes procédés : ses études sont également obtenues avec un appareil d'agrandissement. M. Edouard Delessert, avons-nous dit, s'est trop préoccupé, cette année, de livrer au public des épreuves colossales dont le résultat est médiocre; M. Aguado paraît avoir été plus prudent, il s'est souvenu du sage proverbe : — Tout vient à point à qui sait attendre; — il a su se borner. Les animaux exposés par M. Aguado vont exciter la jalousie de Rosa Bonheur. On n'en a jamais vu, à coup sûr, de plus naturels; les vaches, surprises sans doute de voir l'appareil photographique braqué sur elles, ont pris une physionomie étonnée, qui leur

est, du reste, assez familière; un âne attelé à une voiture est peut-être le chef-d'œuvre de la bande; il en a été, sans contredit, le plus sage, car les lignes en sont d'une netteté, d'une précision singulières. — Un grand char de foin, conduit par des bœufs, traversant péniblement un terrain fraîchement labouré, est des mieux réussis et fait rêver à la campagne comme un tableau de Troyon ou une chanson de Pierre Dupont.

Les photographes commencent à voyager aussi facilement avec leur appareil que les dessinateurs avec leur album; — nous nous souvenons avoir rencontré, dans la vallée de Chamouny, M. Bisson jeune qui faisait faire à son objectif des ascensions qui auraient paru périlleuses à des êtres de nature moins inerte. M. Civiale a rapporté aussi de la Savoie un grand nombre de vues et son mont *Blanc*, pris du Brévent, serait une des pages capitales de l'exposition si le ton en était plus heureux. — Nous parcourons aussi les magnifiques sites de nos nouveaux départements avec M. Joquet, qui a saisi surtout les admirables effets de l'ombre portée. La mer de Glace, le glacier des Bois, à Chamouny, sont des vues très remarquables; — le soleil inonde çà et là les roches et se joue à travers les anfractuosités des montagnes; les grandes ombres se dessinent en lignes accusées sur la vallée et sur les neiges :

> Et jam summa procul villarum culmina fumant,
> Majoresque cadunt altis de montibus umbræ.

Les Pyrénées ont aussi de dignes interprètes, tels que MM. Davanne, Jeanrenaud et Maxwel-Lyte.

S'il y a des photographes touristes, il en est aussi de voyageurs qui ont exploré la Syrie, l'Egypte, l'Algérie, la Crimée et l'Italie. On doit à M. Louis de Clercq des albums contenant des vues d'Egypte et les débris de ces édifices qui se dressaient orgueilleusement dans le Liban à l'époque des croisades. — M. le docteur Lorent a rapporté d'Egypte toute une collection de sphynx et de pyramides. — M. Léon Mehedin a parcouru les champs qui ont été immortalisés par les brillants faits d'armes de nos soldats et s'est particulièrement inspiré de la Crimée et de l'Italie.

Arrivons aux portraitistes : M. Pierre Petit a la spécialité des médecins, des avocats, des écrivains, des compositeurs, des artistes en renom, et nous transporte dans les plus grands théâtres de Paris en nous montrant ceux qui en font l'honneur. M. Pierre Petit ne se borne pas aux simples portraits; il a entrepris, avec M. Théodore Pelloquet, une remarquable publication de portraits et de biographies, et sa *Galerie des hommes du jour* contient déjà de magnifiques livraisons qui font à la fois connaître le caractère physique et moral de plusieurs personnages marquants ou célèbres à plus d'un titre, tels que Alphonse Karr, Jules Favre, Richard Wagner, Jules Simon, le Dr Trousseau, etc. — M. Bilordeaux se concentre dans le théâtre Déjazet, où il trouve une mine d'une cinquantaine de portraits. — MM. Bingham et Nadar abordent tous les genres; — MM. Maujean et Ken adoptent presque exclusivement les cartes de visite. — MM. Marlé et Alophe attaquent de front portraits et paysages; — MM. Crémiere et Hanfstaengl suivent la même voie.

MM. Caldisi, Baldus et Micheletz s'adonnent plus spécialement aux reproductions. — M. Dagron prend une route diamétralement opposée à celle de MM. Maquet et Lefèvre; au lieu de grandir, il diminue : M. Dagron est un des grands promoteurs de la photographie microscopique; il met entre vos mains une bague et vous promet qu'en examinant bien un point imperceptible vous serez surpris par l'apparition de quelque singulier portrait; la plupart du temps vous vous évertuez vainement à chercher cette mystérieuse apparition; mais lorsque vous l'avez trouvée, vous demeurez toujours convaincu que la photographie microscopique est une insignifiante puérilité.

Nous souhaitons à M. Dagron de plaire aux Lilliputiens.

Paris. — Imp. H. CARION, rue Bonaparte, 64.

OUVRAGES DE M. RICHARD CORTAMBERT.

Les Peintres orientaux.
Célébrités de la France.
Théâtre de la guerre et de la paix en 1859 (description de l'Italie septentrionale).
La chevelure chez les différents peuples. (Extrait du bulletin de la Société d'Ethnographie.)

POUR PARAITRE PROCHAINEMENT :

Les Voyageurs contemporains.
Impressions et aventures d'un Chinois en France.
Mœurs et coutumes de tous les peuples.

REVUE DU MONDE COLONIAL

(2ᵉ Série. — 3ᵉ Année.)

PUBLIÉE SOUS LA DIRECTION DE **M. A. NOIROT**

Paraît les 10 et 25 de chaque mois

Par livraisons de 3 à 5 feuilles in-8º (64 ou 80 pages),

AVEC PLANCHES ET FIGURES.

CONDITIONS D'ABONNEMENT. Paris : un an, 25 fr.; six mois, 13 fr.— Départements et Algérie: un an, 30 fr.; six mois, 16 fr. — Etranger et Colonies à port double ou par la voie anglaise : un an, 35 fr.; six mois, 18 fr. — On s'abonne à Paris, au bureau de la *Revue du Monde colonial*, 3, rue Christine.

Paris. — Imp. de H. CARION, 64, rue Bonaparte.

www.ingramcontent.com/pod-product-compliance
Lightning Source LLC
Chambersburg PA
CBHW050038230526
45470CB00003B/1332